U0143332

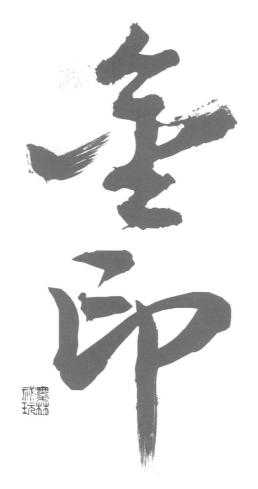

金印

金印中國著名碑帖

孫寶文 編

米芾蜀素帖

上海人民美術出版社

Shanghai People's Fine Arts Publishing House

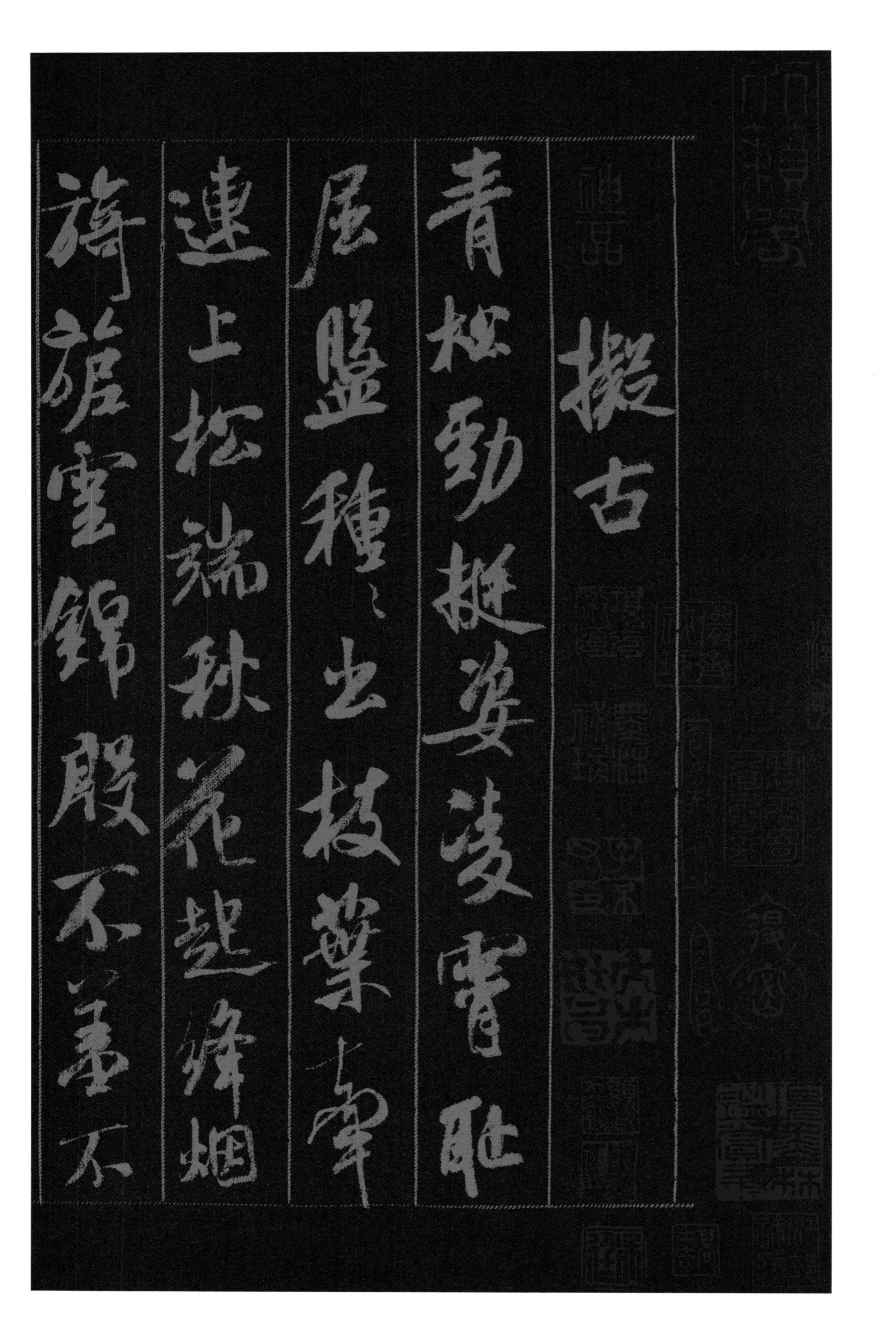

擬古　青松勁挺姿凌霄恥屈盤種種出枝葉
牽連上松端秋花起絳烟旖旎雲錦殷不羞不

臺北故宮博物院藏

高二十七點八厘米

金印中國著名碑帖

米芾蜀素帖

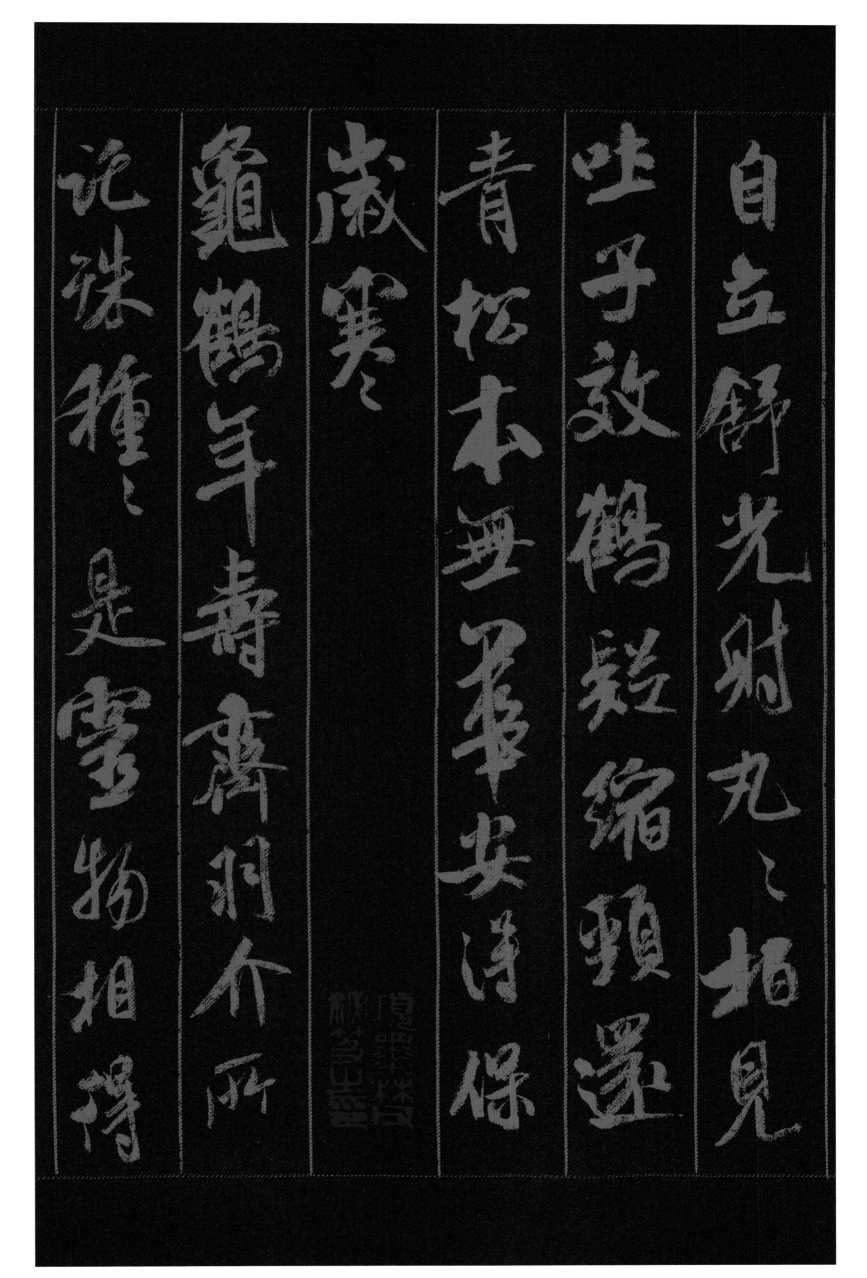

自立舒光射丸丸柏見吐子效鶴疑縮頸還青松本無華安
得保歲寒
龜鶴年壽齊羽介所託殊種種是靈物相得

臺北故宮博物院藏
高二十七點八厘米

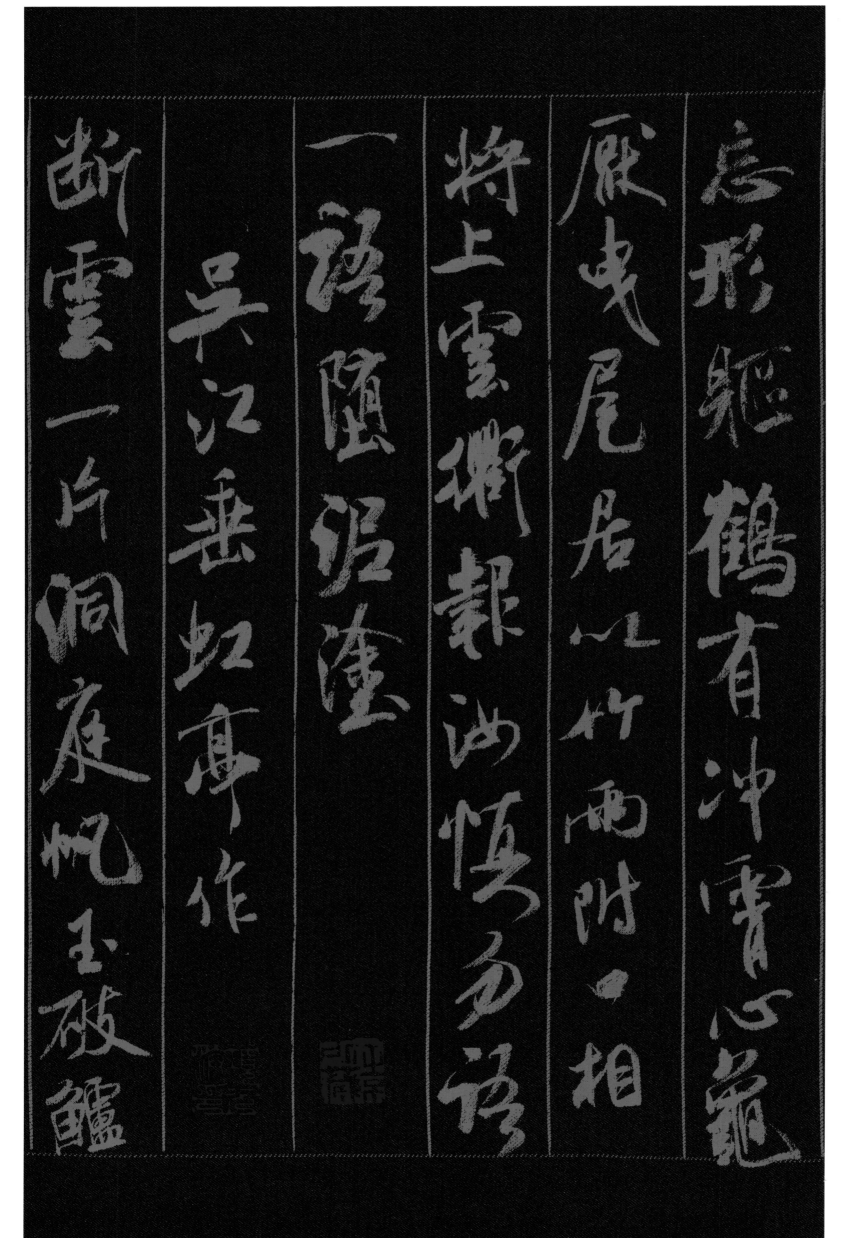

忘形軀鶴有衝霄心龜厭曳尾居以竹兩附口相將上雲衢報汝慎勿語一語墮泥塗 **吳江垂虹亭作** 斷雲一片洞庭帆玉破鱸

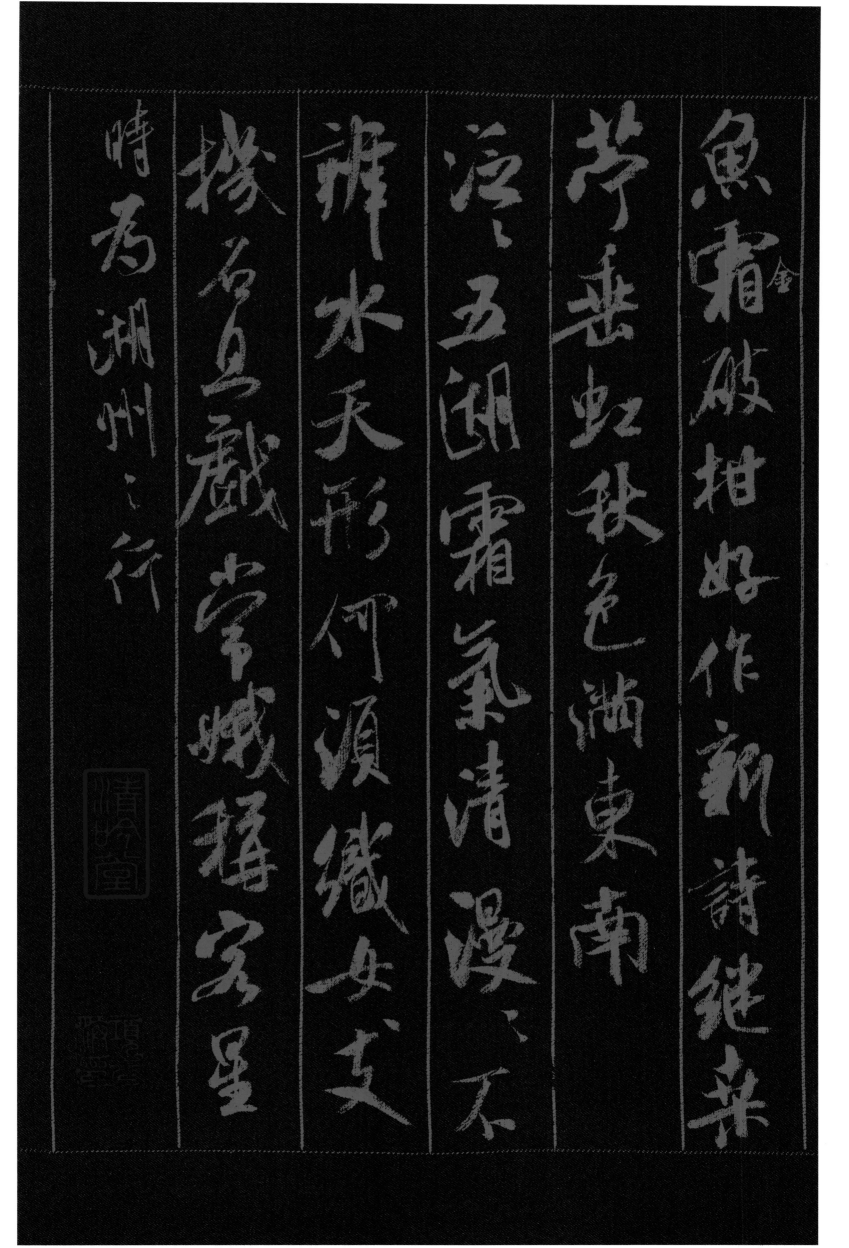

魚（霜）金破柑好作新詩繼桑苧垂虹秋色滿東南
漫漫不辨水天形何須織女支機石且戲常娥稱客星
泛泛五湖霜氣清
時為湖州之行

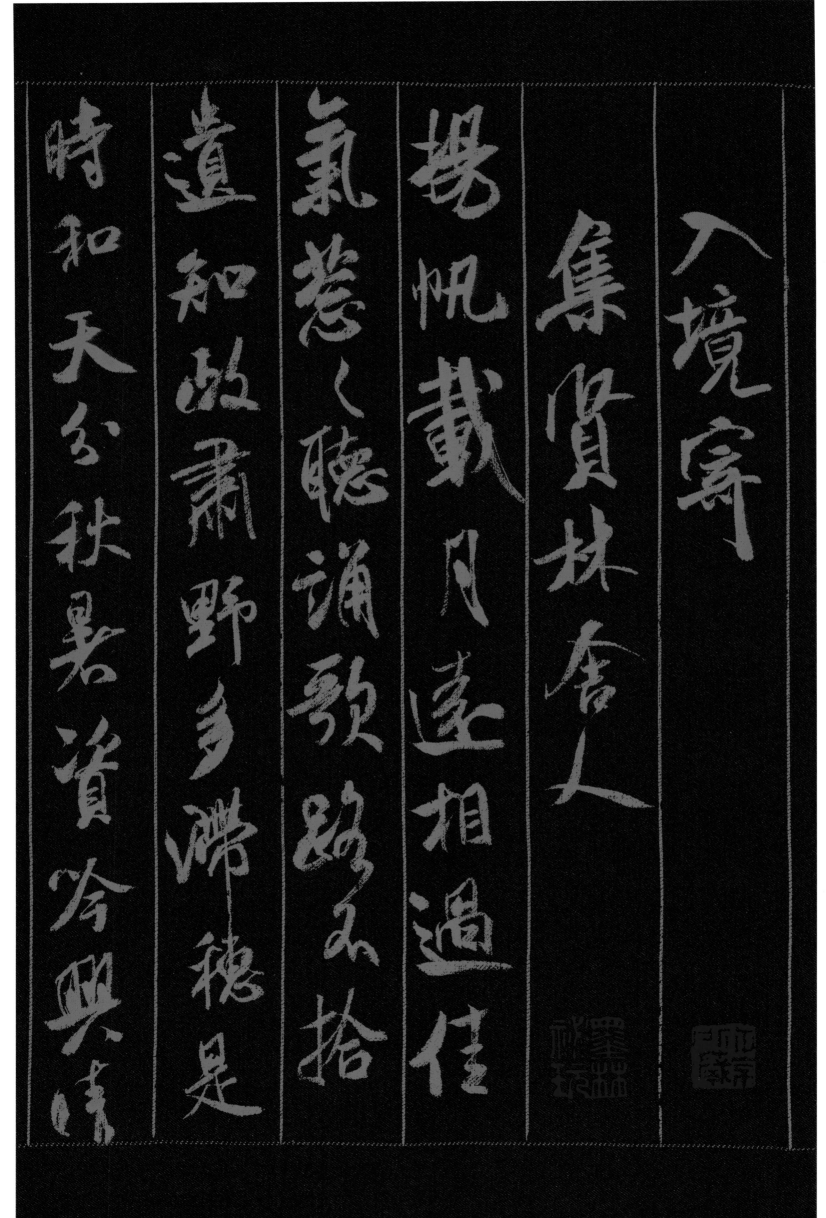

入境寄集賢林舍人　揚帆載月遠相過佳氣蔥蔥聽誦歌
路不拾遺知政蕭野多滯穗是時和天分秋暑資吟興晴

臺北故宮博物院藏
高二十七點八厘米

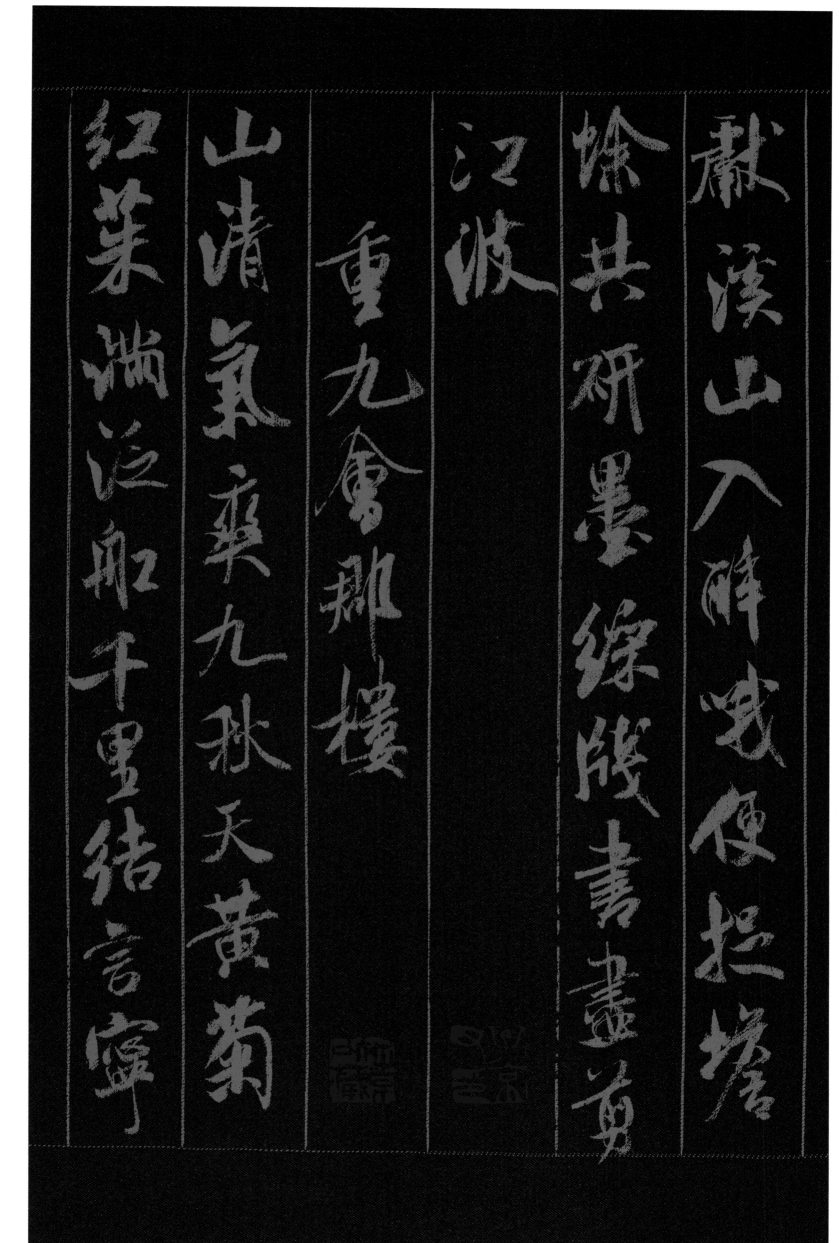

獻溪山入醉哦便捉蟾蜍共研墨綠牋書盡剪江波 **重九**

會郡樓

山清氣爽九秋天黃菊紅茱滿泛船千里結言寧

臺北故宮博物院藏

高二十七點八厘米

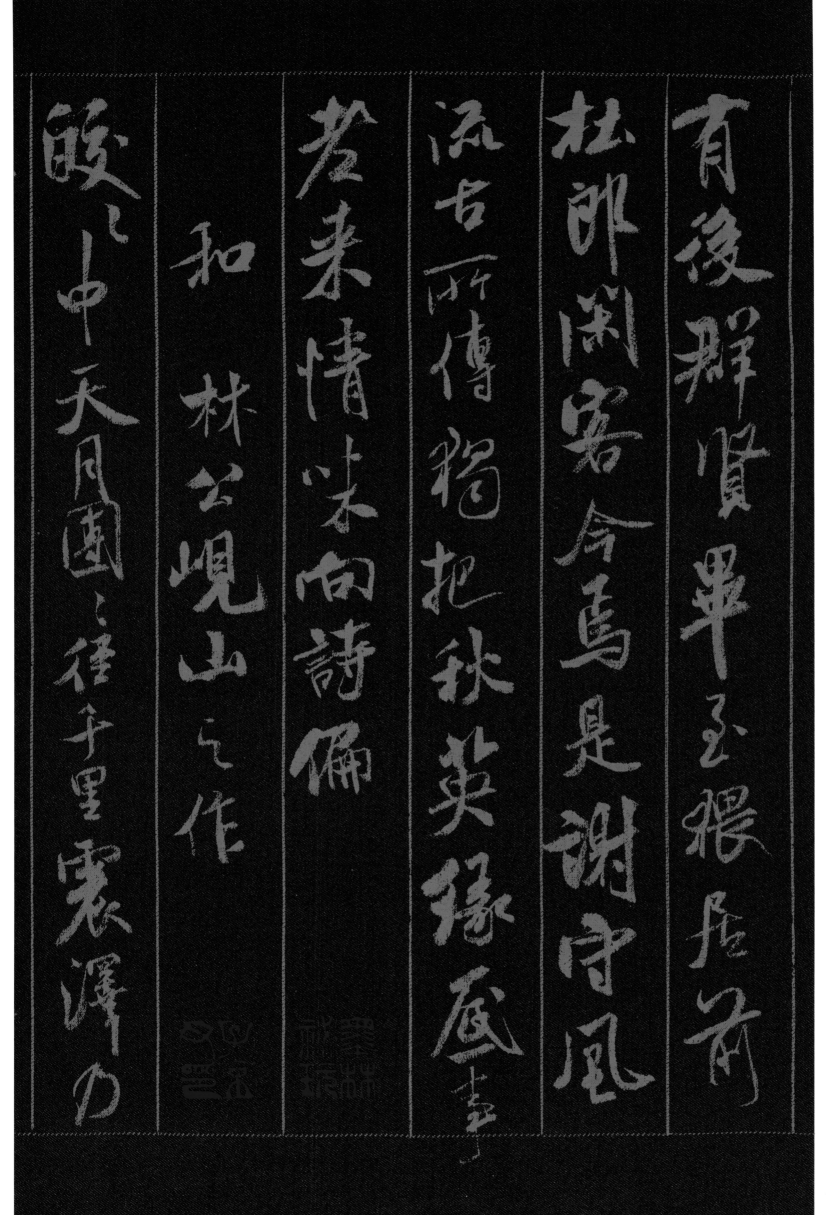

有後群賢畢至猥居前杜郎閑客今焉是謝守風流古所傳獨把秋英緣底事
老來情味向詩偏
和林公峴山之作 皎皎中天月團團徑千里震澤乃

臺北故宮博物院藏
高二十七點八厘米

八

一水所占已過二姿羅即峴山謬云形大地惟東吳偏山水古佳麗中有皎皎人瓊衣玉為餌位維列仙長學與千年對幽操久獨處逍遙願招類金颿帶秋威欵逐雲檣至朝隮輿馭飈

暮返光浮袂雲盲有風驅蟾饕有刀利亭亭太陰宮無乃瞻星氣興深夷險一理洞軒裳偽紛紛誇俗勞坦坦忘懷易浩浩將我行蠢蠢須公起

送王渙之彥舟

金印中國著名碑帖

米芾蜀素帖

臺北故宮博物院藏

高二十七點八厘米

一〇

集英春殿鳴捎歇神武臨光下澈鴻臚初唱第一聲白面玉郎年十八神武樂育天下
造不使敲榜使傳道衣錦東南第一州棘壁湖山兩清（清）照襄陽野老漁竿客不

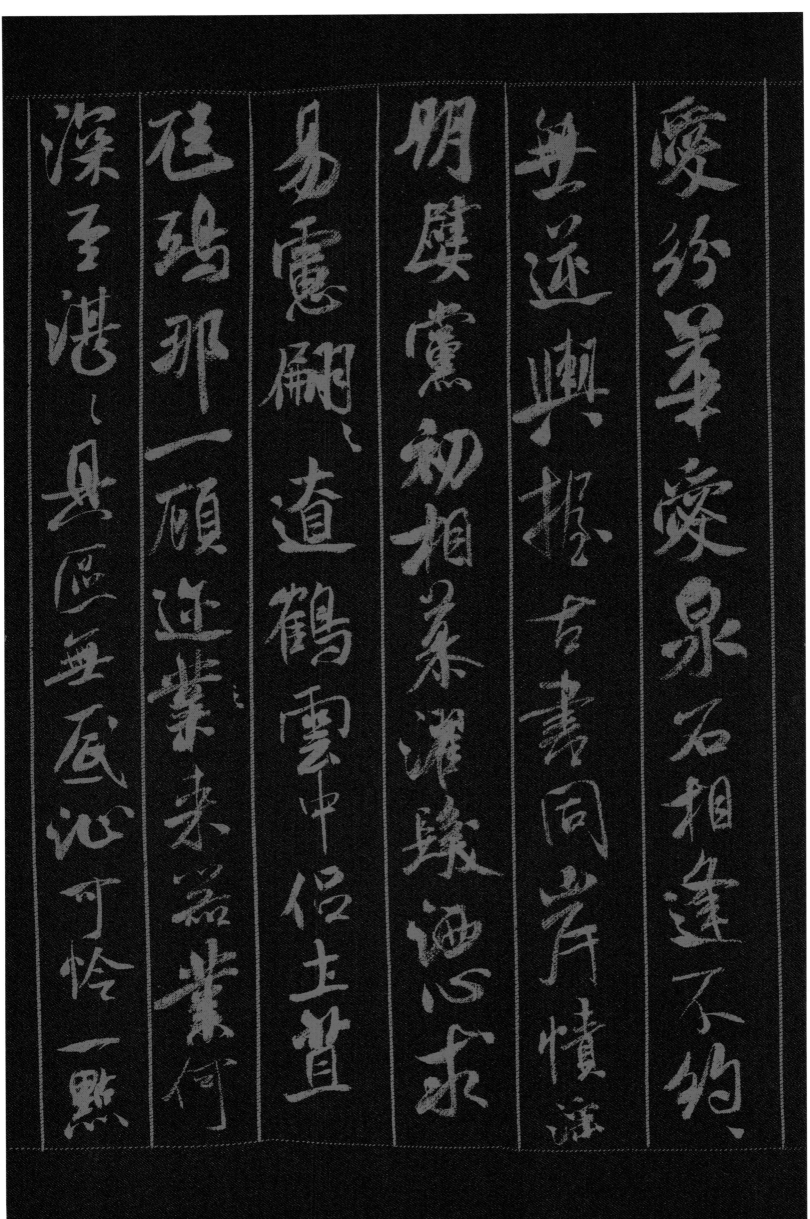

愛紛華愛泉石相逢不約無逆輿握古書同岸幘淫朋嬖黨初相慕濯髮洒心求易慮翩翩逐鶴雲中侶土茸厖鴟那一顧邅（業）來器業何深至湛湛具區無底沚可憐一點

臺北故宮博物院藏

高二十七點八厘米

終不易枉駕殷勤尋漫仕漫仕平生四方走多與英才並肩肘少有俳辭能罵鬼老學鴟
夷漫存口一官聊具三徑資取捨殊塗莫迴首　元祐戊辰九月廿三日溪堂米黻記

終不易枉駕殷勤尋漫仕

漫仕平生四方走多與英才並肩

肘少有俳辭能罵鬼老學鴟

夷漫存口一官聊具三徑資取

捨殊塗莫迴首

元祐戊辰九月廿三日溪堂米黻記

臺北故宮博物院藏

高二十七點八厘米

一三

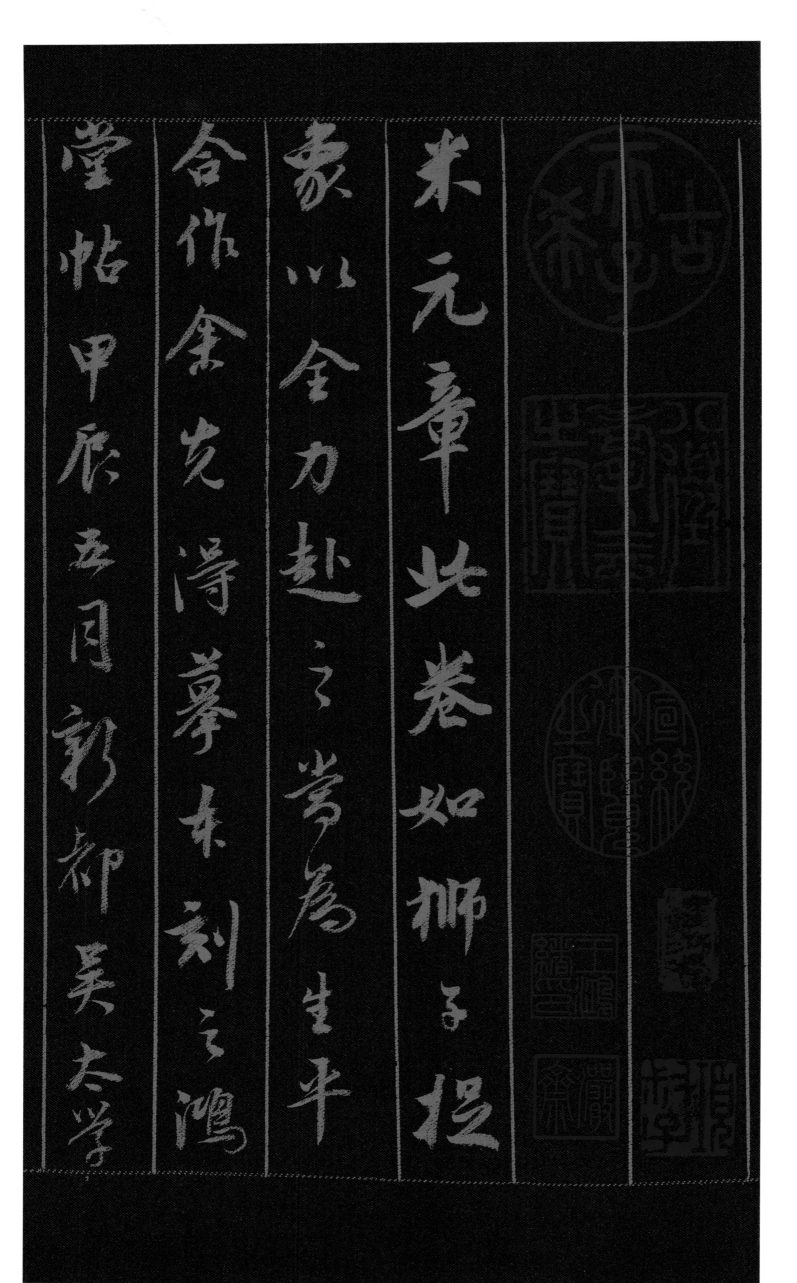

金印中國著名碑帖

米芾蜀素帖

米元章此卷如獅子捉象以全力赴之當為生平合作余先得摹本刻之鴻堂帖甲辰五月新都吳太學

臺北故宮博物院藏

高二十七點八厘米

一四

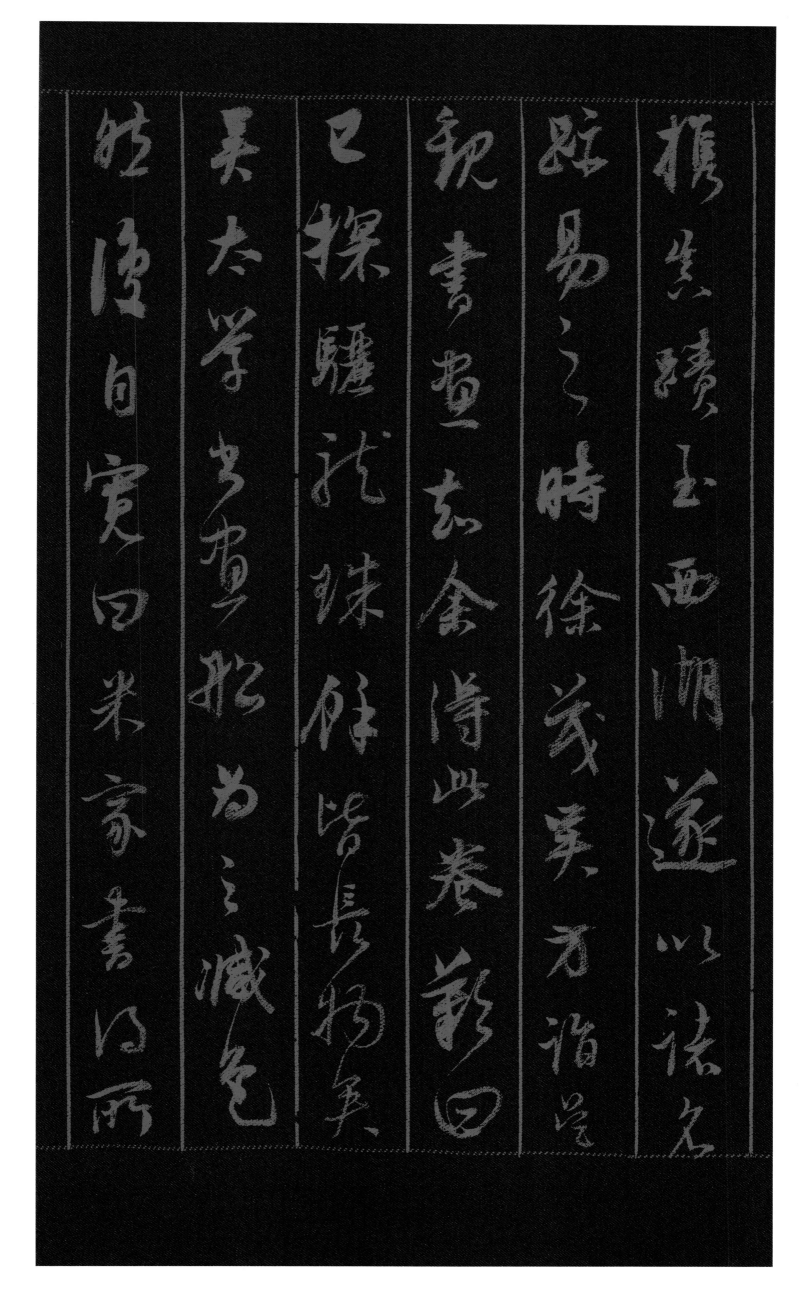

臺北故宮博物院藏

高二十七點八厘米

携真蹟至西湖遂以諸名跡易之時徐茂吳方詣吳觀書畫知余得此卷歎曰
已探驪龍珠餘皆長物矣吳太學書畫船爲之減色然復自寬曰米家書得所

歸太學名廷尚當有右軍

官奴帖煞本

董其昌跋

萬曆乙卯長至日海昌陳巘觀

曾孫陳奮珍玩

熙寧八年四月十四日5東海

徐道洞成都閭丘公顯同趙

歸太學名廷尚有右軍官奴帖真本　董其昌題

臺北故宮博物院藏
高二十七點八厘米

子中邵氏東園之拓觀此數
遍晉陵胡完夫題

秦伯鎮書蜀道難巳下

慶曆甲申歲東川造

蜀素一卷藏余家者二十

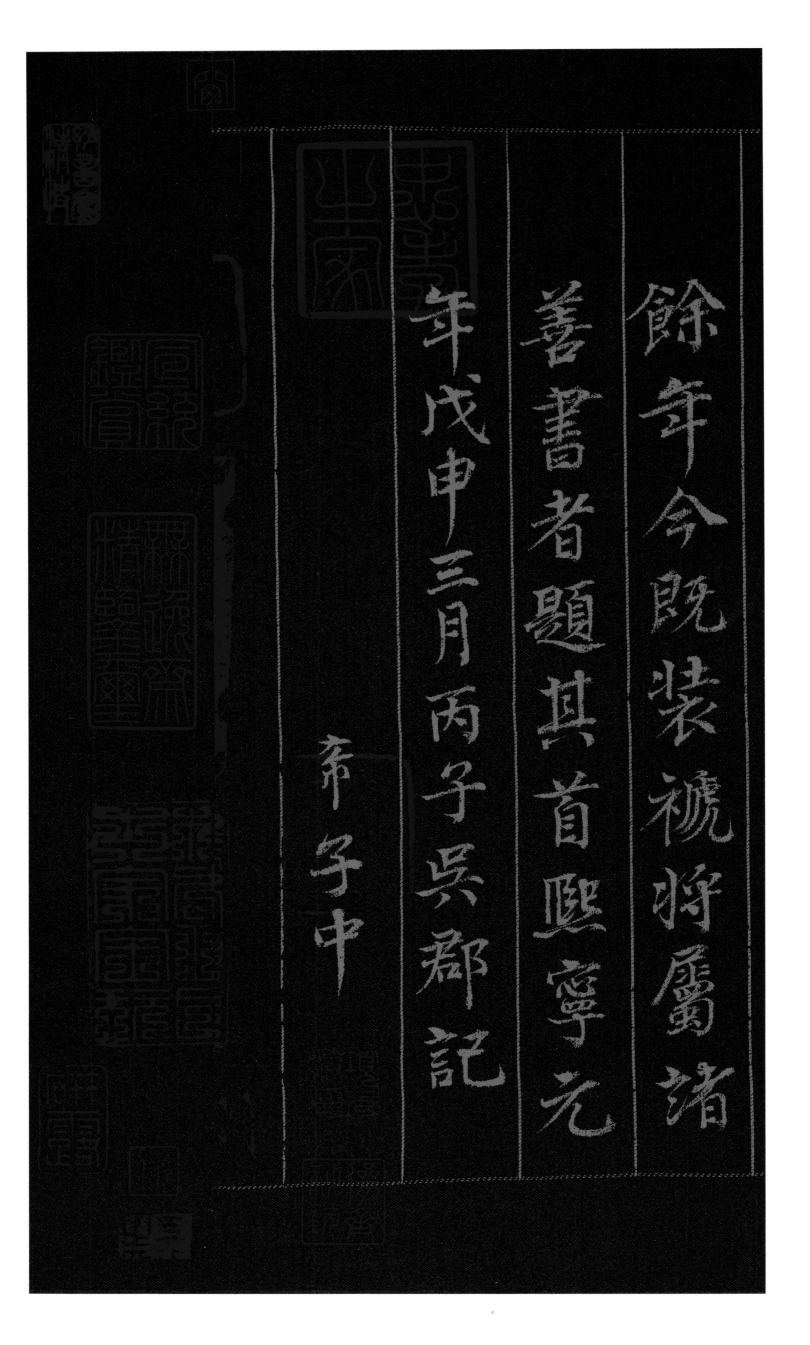

餘年今既裝褫將屬諸

善書者題其首顛寧老

年戊申三月丙子吳郡記

帝子中

臺北故宮博物院藏

高二十七點八厘米

一八

擬古

青松勁挺姿淩霄恥
屈盤種之出枝葉
連上松端秋花起緋煙
蔣旋靈錦殿不
自立舒光射丸之相見
吐乎效鶴髯縮頸還
青松本無華安得保

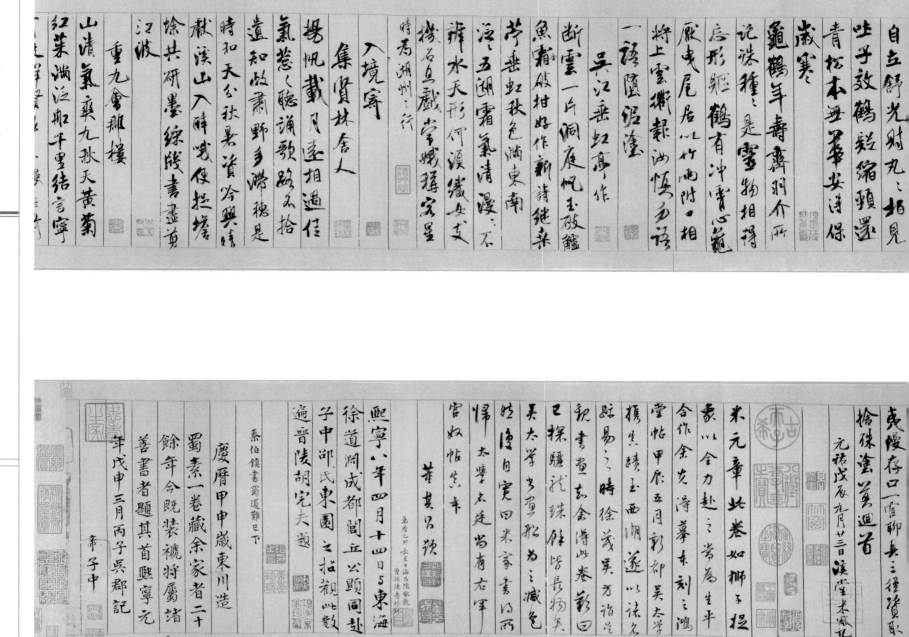

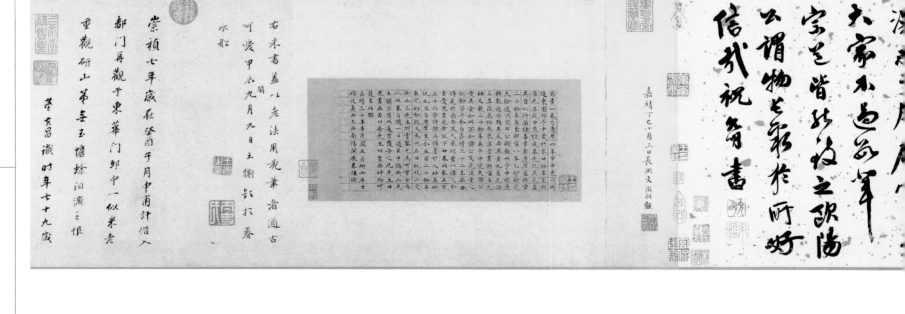